大型中国传统文化有声读物 ■ ‖

图说中国古琴丛书 ⑬

司马相如与**凤求凰**

An Illustrated Series on Chinese Guqin

刘晓睿————主编

古琴文献研究室————编

广西美术出版社

凤求凰

主编
/ 刘晓睿

执行编委
/ 海月

策划
/ 吴寒

内容整理
/ 董家寺

执行
/ 海靖 / 陈永健

文案编辑
/ 陈晓粉 / 杨翰

美编
/ 黄桂芳

绘图
/ 胡敏怡

播音
/ 肖鹏

古琴弹奏
/ 肖怡娟

顾问
/ 朱虹 / 孙刚

目录 /*contents*

前　言

中国古琴是世界上最古老的弹拨乐器之一，有着数千年的历史背景和文化积淀。古琴艺术在中国音乐史、美学史、社会文化史、思想史等方面都具有广泛影响，是中国古代精神文化影射在音乐方面的重要载体，在人类文明史中占据着一席之地。

2003年，中国古琴艺术被联合国教科文组织列入"人类口头和非物质遗产代表作"。2006年，国务院将古琴艺术列入"第一批国家级非物质文化遗产名录"。2017年，中共中央办公厅、国务院办公厅联合印发《关于实施中华优秀传统文化传承发展工程的意见》。推进中华优秀传统文化传承与发展，是对文化先进因素和优秀成分不断荟萃吸纳与凝结升华的过程。回归传统文化，就是要守住我们中华民族发展的根。

在这样的社会氛围下，近年来学习古琴的人越来越多，他们对琴学的追求也越来越迫切。这样的发展形势，也对古琴教学及古琴文化传播提出了更高的要求。琴曲背后的"文化"才是主导古琴历史文化传承发展的核心所在。

但是，要想相对贴切地将每一首琴曲的文化内涵表述出来，着实不易，这涉及庞杂的古琴学体系及丰富的历史文化知识。关于古琴学的体系，仅从文献整理的角度来看，在过去10年里，仅本书编者团队抢救整理的古琴历史文献就有220多部，琴曲数目（含同名琴曲）4300余首，若按不重名计，则有800多首，从古琴文献的规模来看，目前已经超越了前人的整理工作。大型中国传统文化有声读物《图说中国古琴丛书》就是基于此的最新研究成果。

《图说中国古琴丛书》计划出版数百册，"一书一曲"，力求尽可能全面

地涉猎中国古琴的历史文献。每一册中有历史典故、琴曲赏析、曲谱源流、艺术表达分析等内容，从不同角度将一首古琴曲讲透彻。编撰过程中，最有价值的工作是编者投入无法估量的时间、精力，梳理曲谱中的原始文献记载，对比探究每一个谱本所载内容，对多个谱本进行注释分析，并结合人物传记等史料，全面深入地分析作者及琴曲，尽可能准确地挖掘琴曲的内涵。

在呈现形式上，《图说中国古琴丛书》的每一册皆是以一首古琴曲为核心，除了展现各种历史文献资料，还引入唐宋元明清的古琴古画素材，再加上视听新技术的运用，使阅读体验更丰富。这套丛书面世后，将解决古琴研习资料匮乏的问题。

作为当代古琴艺术发展的见证者和传播者，以及古琴文献的整理者和研究者，我们深感幸运与骄傲。坚定文化自信，推动中华优秀传统文化创造性转化、创新性发展——这是我们一切努力的出发点和落脚点。将修复古琴文脉的工程纳入传承弘扬中华优秀传统文化的康庄大道，我们从未忘记肩上的这个使命与责任！

编者的话

　　从第一本书《历代古琴文献汇编·琴曲释义卷》的出版，到现在《斫琴制度卷》《抚琴要则卷》《琴人琴事卷》《明精钞彩绘本·太古遗音》等文献类书籍的相继问世，经历了十多年的时间。记得那时候，每天工作时间都要超过十六个小时，有时候写东西不知不觉就到凌晨，休息几个小时后，往往又要忙接下来的工作，就这样周而复始，一直坚持到现在。这些书籍的出版的确倾注了大家很多心血，正因如此，我们更要坚持下去，继续做这些有意义的事情。近两年，越来越多的古琴元素出现在大家的日常生活中，对自己从事这项工作无疑是一种莫大的鼓舞与慰藉。今年又是不寻常的一年，疫情的出现给大家的工作和生活造成了极大的影响，但对于我这种宅在家里专心整理资料的情况来说，又不失为一种新的机遇，能更加静下心来做些研究和创作。正因如此，今年年底会出版几本书，来供大家查阅和参考，这也是对我这段时间工作的检验。

　　在整理古琴资料的这个微小世界里，我给自己的定义是一个普通的搬运者、整理者、研究者、编著者。从业十多年以来，古琴对我影响很大，我能感觉到自己和古琴之间，每天都在发生奇妙的变化。毫不掩饰地说，十年前的我还是一个古琴小白，对它还一无所知，更谈不上像今天这样系统地整理、出书。我给自己规划了三个重要阶段，第一阶段认知，初识古琴，不盲目模仿，不急于求成，而是以一种理工科的思维，一点一点地了解它，从起源、历史、器形、减字谱、琴论、琴曲等方面给自己制定了一份学习计划。一步一步深入了解和探索其中的奥秘，就像初识一个人，你要花时间去接触，然后慢慢了解，最终成为朋友一样。这样的过程对我来说是比较有趣的。了解这些知识的途径有很多，

买相关书籍、泡图书馆、浏览一些古琴专业网站等。通过这些方式广泛地学习关于古琴的知识，使我对古琴有了真正意义上的认知，为我后面梳理古琴文献资料夯实了基础。当然，当时并没有往出版书籍或者大规模整理文献去考虑，只是自己探索新事物的一种刨根问底的处事方式。第二阶段实操，有了前面第一阶段的认知，后面再学习或者上手，就很容易，甚至可以驾轻就熟。我个人认为这一阶段是一种衔接阶段，连通了前面的"认知"以及后面要谈的"求真"，起到一种很好地融合外部和内在的作用。随着古琴被广大朋友认识或熟知，出现了一种对探索新事物较急躁的现状，直接"实操"琴曲，更有甚者直接上手就是《流水》《广陵散》这样的大曲，熟悉乐理及对减字谱有涉猎的朋友倒是可以弹出这样的曲子，但真的能弹好或者领会到其真正意义，以及娴熟每一指法衔接的人屈指可数。我自认不是喜欢跳跃或者很聪明的那种人，因此我选择先认知然后实操，而实操过程也必须是一直坚持和自我革新的过程。第三阶段求真，"求真"的"求"在我这有三种含义，一种是"要求"，一种是"探求"，一种是"追求"；而"真"则是一种事物或事情的本真，研究古琴的朋友应能理解，这个"真"也只是一种相对的表达，不像普通事物那样的真假之别。这一阶段我会首先要求自己去探求事物（琴曲）的本真或内涵，追求一种作者原本心态的表达。而这种追求会花费我们大量的时间及精力去探求，特别是琴曲的渊源、历史，作者的境遇及社会背景等一系列的因素都会在琴曲中有所映射。因此，"求真"会让大部分人望而却步，不敢深究，这也就是为什么很多琴曲的表达还停留在比较浅显的层次上的原因。这一阶段是对前两个阶段的升华，对发掘琴曲

文化内涵起到一定的导向作用，从而造福后人，传承古琴文化。《图说中国古琴丛书》的筹划则在一定程度上解决了这一阶段的"盲区"。今年丛书第一本《高山流水遇知音》问世，从琴友给我的反馈来说，大家对我们的工作总体上是肯定的。但任何新事物的出现必然有它不完善的一面，因此在这条路上依旧任重而道远。

最后希望以我们的"点"带动大家的"面"，从我们这一代开始真正将古琴带向复兴及蓬勃发展之路。透过文献，我们知道古琴走过的历史道路很漫长，希望从我们开始，它未来的路能绵延万世。

刘晓睿

2020 年冬至

〔清〕佚名　仕女图　（临摹）

《司马相如与凤求凰》概述

　　古琴中历来不缺乏描写爱情的琴曲，司马相如与卓文君的爱情故事可谓家喻户晓，历代琴书中以此二人的爱情故事为原型创作并流传的琴曲有《凤求凰》和《白头吟》。按《中国古琴谱集》所录历代琴书，前者有超过二十六部录载了相关琴曲，分别有《凤求凰》《文凤求凰》《凤求凰操》三种；而后者《白头吟》只有一曲谱，仅收录于明万历四十六年（1618）张廷玉的《新传理性元雅》。

　　琴书中最早收录《凤求凰》曲谱的为明嘉靖四年（1525）汪芝编辑的《西麓堂琴统》，该谱篇幅较长，有十段，其中第三段和第八段注有歌词，其云："凤兮凤兮归故乡，遨游四海求其皇。时未遇兮何所将，何悟今夕兮升斯堂。有艳淑女在闺房，室迩人遐毒我肠，何缘交颈为鸳鸯，胡颉颃兮共翱翔。凤兮凤兮从我栖，得托孳尾永为妃。交情通体心和谐，中夜相从知者谁？双翼俱起翻高飞，无感我思使予悲。"此歌词内容在南朝陈徐陵编的《玉台新咏》卷九和唐《艺文类聚》、宋《乐府诗集》等书中亦可见到，但录于琴书中仅见《西麓堂琴统》一书。除此之外，现在常弹曲谱中的歌词多为另一种，其云："有美人兮，见之不忘。一日不见兮，思之如狂。凤飞翱翔兮，四海求凰。无奈佳人兮，不在东墙。将琴代语兮，聊写衷肠。何时见许兮，慰我彷徨。愿言配德兮，携手相将。不得于飞兮，使我沦亡。"收录后一种歌词的谱本还有《酣古斋琴谱》《双琴书屋琴谱集成》《琴学初津》《太和正音琴谱》等。

　　关于《白头吟》一曲及其产生，历来就是争议不断。本书收录该曲仅仅作为一种延伸或者补充参考，不做学术分析。因此，本书呈现的琴曲有两首，一

为《凤求凰》，一为《白头吟》，各选相关谱本进行论述，希望通过这些曲谱中的文字注释及关联内容，让这一千古爱情故事有一个更加清晰的轮廓。

凡　例

　　一、本书共计收录曲谱四种，分别是《西麓堂琴统》《梅庵琴谱》中收录的《凤求凰》曲谱，《琴学轫端》中收录的《文凤求凰》曲谱，以及《新传理性元雅》中的《白头吟》曲谱。

　　二、本书所收录的谱本仅供学者参究，并不表明谱本价值高低。因篇幅有限，故暂未将所有关联的其他谱本进行逐一收录。

　　三、为了让读者更加有效快速地了解《凤求凰》和《白头吟》琴曲，本书注释和论述观点的部分内容含有个人理解，仅供参考。

　　四、古文阅读顺序与现代文略有差异，为了保持文献原貌，本书所录古书曲谱影印图片中的内容，阅读顺序均为从上到下，由右至左。

　　五、关于曲谱的典故或白话文翻译，仅据所收曲谱版本内容进行列录，其余诸谱抑或存有他说，暂未查明，请读者自行鉴之。

　　六、为了让读者便于弹奏《凤求凰》，本书还收录了当代琴家打谱的版本。选取的打谱版本并不代表其价值高低，仅供读者参考之用。

　　七、为了增加内容的趣味性，本书采用图文并茂的形式展现。书中附有听书二维码和音乐欣赏二维码，供辅助阅读、欣赏之用。

（明）杜堇
听琴图
（临摹）

从《凤求凰》到《白头吟》

一、总括

文君、相如的故事流传至今，影响甚大。不仅因为他俩郎才女貌、珠联璧合，还因为他们的爱情故事充满了曲折丰富的传奇色彩——既有不依"父母之命、媒妁之言"而私订终身，冲破封建樊笼，对婚姻自由的勇敢追求；又有"相如琴挑，文君夜奔"，一曲《凤求凰》，"闻弦歌而知雅意"的浪漫文采；还有相如"家徒四壁"，文君重才轻财，"爱情至上"的情义境界；更有"文君当垆，相如涤器"，同甘共苦，夫唱妇随的励志佳话。总之，在距今两千多年的封建社会，二人对旧礼教的反抗行为实可谓惊世骇俗，亦堪称千古绝唱。

二、人物记载

关于司马相如和文君的事迹，史料中存有不少相关记载。其中最早见于司马迁的《史记·司马相如列传》。后来班固的《汉书》也收录了与《史记》相同的内容。汉代刘歆著的小说集《西京杂记》中又增添了茂陵女和《白头吟》的情节。因司马相如与卓文君的爱情故事发生的时间比较久远，且司马相如的形象具有很强的典型性，所以后来的史书文献多次收录流传，甚至连国外的古文献也有记载，例如日本的古书《十训抄》等。

《史记》《汉书》等虽记述了司马相如与卓文君的事迹，包括相如"琴挑文君"的情节，但都没有记载司马相如演奏琴曲的具体过程，直到南朝徐陵的《玉

台新咏》出现，填补了《史记》《汉书》等书不著录琴曲内容的空白。自此之后，《艺文类聚》《乐府诗集》等书均开始收录《凤求凰》曲词等内容，曲词的加入使这一故事变得更加形象和生动。下面我们分别来看一下各书的具体记载。

1.《史记·司马相如列传》取材于司马相如《叙》，司马迁采用"以文传人"的写法简练地记述了相如客游梁、娶文君、通西南夷等几件事，还将与此有关的文和赋全文收录。相如、文君的故事构成了《司马相如列传》，是整个《史记》中文学性最强的部分。其原文如下：

司马相如者，蜀郡成都人也，字长卿……素与临邛令王吉相善，吉曰："长卿久宦游不遂，而来过我。"于是相如往，舍都亭。临邛令缪为恭敬，日往朝相如。相如初尚见之，后称病，使从者谢吉，吉愈益谨肃。临邛中多富人，而卓王孙家僮八百人，程郑亦数百人，二人乃相谓曰："令有贵客，为具召之。"并召令。令既至，卓氏客以百数。至日中，谒司马长卿，长卿谢病不能往，临邛令不敢尝食，自往迎相如。相如不得已，强往，一坐尽倾。酒酣，临邛令前奏琴曰："窃闻长卿好之，愿以自娱。"相如辞谢，为鼓一再行。是时卓王孙有女文君新寡，好音，故相如缪与令相重，而以琴心挑之。相如之临邛，从车骑，雍容闲雅甚都；及饮卓氏，弄琴，文君窃从户窥之，心悦而好之，恐不得当也。既罢，相如乃使人重赐文君侍者通殷勤。文君夜亡奔相如，相如乃与驰归。家居徒四壁立。卓王孙大怒曰："女至不材，我不忍杀，不分一钱也。"人或谓王孙，王孙终不听。文君久之不乐，曰："长卿第俱如临邛，从昆弟假贷犹足为生，何至自苦如此！"相如与俱之临邛，尽卖其车骑，买一酒舍酤酒，而令文君当炉。相如身自著犊鼻裈，与保庸杂作，涤器于市中。卓王孙闻而耻之，为杜门不出。昆弟诸公更谓王孙曰："有一男两女，所不足者非财也。今文君已失身于司马长卿，长卿故倦游，虽贫，其人材足依也。且又令客，独奈何相辱如此！"卓王孙不得已，分予文君僮百人、钱百万，及其嫁时衣被财物。文君乃与相如归成都。买田宅，为富人。

〔清〕任伯年
人物图
（临摹）

从上面的史书记载大致可以看出这段故事的梗概：相如应临邛县令王吉相邀来游，富人卓王孙慕相如名声便极力邀请他与县令一同到家中做客。席间，相如弹琴助兴，卓王孙之女文君从门缝中偷听偷看，并听出相如琴中之意，文君"心悦而好之"，后与相如私奔至成都，惹得卓王孙大怒。文君及至相如家，见其家徒四壁，依然不离不弃，与夫君同甘共苦，并在街上当垆沽酒，过着十分清贫的生活。卓王孙获悉他们的境况后，迫于情感与无奈，只好接济二人的生活，相如、文君才过上了后来富足的生活。

司马迁著史的目的在于究天人之际、通古今之变，而"琴挑""夜奔"乃儿女情事，非关社稷，司马迁却以极大的兴趣来叙述这一故事并在叙述故事的过程中，使用倒叙、插叙，以及曲笔等把"托喻凤凰、曲传心声、以琴为媒"等韵事写得引人入胜，并在描述之中流露出对此故事所持的欣赏与肯定的态度。

2.《汉书》记载的司马相如与卓文君的故事与《史记》大致相同，主要是两人从相识到婆嫁的过程。后人在其基础上进行了一些丰富和完善，使故事变得更加饱满，富有趣味。而《西京杂记》中的记载最负盛名。据传《西京杂记》是汉代刘歆著、东晋葛洪辑抄的古代历史笔记小说集。里面记载了相如与文君这一故事，并将故事进一步深化与演变，先以四则故事单独描述相如的文采，丰富他身为"才子"的形象。除此之外，该书里面只记载了两则相如、文君的事迹。原文如下：

司马相如初与卓文君还成都，居贫愁懑，以所著鹔鹴裘就市人阳昌贳酒，与文君为欢。既而文君抱颈而泣曰："我平生富足，今乃以衣裘贳酒！"遂相与谋，于成都卖酒。相如亲著犊鼻裈涤器，以耻王孙。王孙果以为病，乃厚给文君，文君遂为富人。

文君姣好，眉色如望远山，脸际常若芙蓉，肌肤柔滑如脂。十七而寡，为人放诞风流，故悦长卿之才而越礼焉。长卿素有消渴疾，及还成都，悦文君之色，遂以发痼疾，乃作《美人赋》，欲以自刺，而终不能改，卒以此疾至死。文君为诔，

传于世……相如将聘茂陵人女为妾，卓文君作《白头吟》以自绝，相如乃止。

总的来说，《西京杂记》第一次明确了卓文君的美貌、智慧和才华，丰满了人物形象；情节上，衔接私奔，详写两人在成都相濡以沫、同甘共苦的故事，并增添了茂陵女这一人物和相如负心的情节等，使两人的爱情故事更加曲折，人物形象也更加鲜明起来。

三、故事延伸——《白头吟》

司马相如与卓文君二人在成都"有情人终成眷属"之后，随着时间的流逝，这段幸福生活开始出现了小小波澜。而《白头吟》线索的出现，将二者的情感逸事引入了另一种表达境地。

相如与文君婚后的一段时期，相如独自一人在京城为官，因文采出众颇受汉武帝的器重。他的《子虚赋》《上林赋》《长门赋》等名噪一时，甚至有"千金难买相如赋"之说。于是达官贵人之中，愿与相如结亲的人不胜枚举，相如虽依旧爱慕文君，但或许日久难掩心中寂寞，加之当时纳妾已成常例，故而"将聘茂陵女"之说便流传开来。

而卓文君初闻此事，亦如五雷轰顶，气愤异常；然而她毕竟是有学识，有见地的刚强女子，很快便冷静下来。她仔细回忆了和司马相如私订终身的情投意合，夜奔成都的浪漫执着，当垆卖酒的茹苦含辛，鸾凤和鸣的融洽美满……她揣想"纳妾"之说很可能是相如难耐孤独寂寞的一念之差，并非根本上的喜新厌旧与翻脸变心。她相信一时糊涂的相如尚可回心转意，于是沉吟良久，写下了辞茂情绵的一封封"家书"，最终让相如回心转意。相传《白头吟》就是其中之作。但关于《白头吟》的篇目及文辞，目前仍存有较多疑问，比如学术界一直在讨论《白头吟》的曲词渊源及琴曲作者，但都难以有明确定论。

抚琴挑心、相携私奔、文君当垆、茂陵婚变、白头苦吟，相如文君故事的所有要素至此齐聚、定型，大致框架也搭建完毕，而后来诸如《昭明文选》《圣

〔明〕项圣谟
山水图（天香书屋）
（临摹）

贤高士传》《华阳国志》等都仅是对一些细节稍加补叙，偏重不同，却不再有
多少扩增。

四、卓文君的形象

　　二人的爱情故事体现了对于封建礼教思想的反抗，契合了近代以来婚姻爱
情自由的思想。具体表现为文君对自己爱情、婚姻自由的大胆追求和坚定维护，
流露出浓郁的女性自主意识。在封建礼教大行的背景下，这样一种精神赋予了
相如文君故事以独特的灵魂，使之得以传唱千年而不竭。

　　古代对于女子的压迫是在男权社会形成之后就一直存在的，从周代起就已
经形成了对女子"幼从父、嫁从夫、夫死从子"的三从四德的观念束缚，《周易》
中就有要求妇女恭顺专一甚至殉夫守节的卜辞。而对于婚姻，古有"父母之命，
媒妁之言"的说法。《诗经·豳风·伐柯》中说"娶妻如何，匪媒不得"。《礼
记·内则》中有"聘则为妻，奔则为妾"的观点，而且认为"昏礼者，礼之本也"，
繁复而庄重的仪式，象征着人们对于婚姻的重视，相对的，私奔不仅在古代法
律中被明令禁止，而且要受到世俗的唾弃。《司马相如列传》中就明文记载"卓
王孙大怒曰：'女至不材，我不忍杀，不分一钱也。'"以及"卓王孙闻而耻
之，为杜门不出"等，可看出卓王孙对于女儿这段婚姻的真实态度。由此说明，
汉初对于女子的束缚虽然较小却绝不是没有，所以卓文君看似轻易的私奔行为，
其实所冒风险绝非一般。故事中"文君夜亡奔相如"看不出她一点犹豫，轰轰烈烈，
义无反顾，其大胆与叛逆中饱含了对爱情自由的强烈渴求。及至婚后，这样的
叛逆也未终止，"当垆卖酒"就是对父亲的抗逆。卓文君在一次次的反抗中被
不断注入强大的生命力，她的勇气、智慧、忠诚和自尊，成了这个故事中最引
人注目的闪光点和灵魂，并赋予了这段爱情以独特的文化意味和审美情趣，以
及得以流传千年的魅力。

　　在故事情节上，我们可以归结为两方面。

　　一是形式上，创造了一种"一见钟情—私定终身—历尽艰难—大团圆"的

叙述模式。这是一种基于史传体的单线时间叙述模式，这种模式并不重视男女主人公的相爱过程，而重点观照他们相爱后如何真正走到一起、得到圆满的过程。

二是内容上，由几个重要的情节支撑起整个故事的发展，其作用在于展示才子佳人的文化特质、追求爱情婚姻自由的勇气。面对家徒四壁的困境，"文君当垆"，她以家族颜面作为筹码从顽固的父亲手中分得了属于自家的家产。"相如负心"时她机智挽回，这些都是文君维护婚姻的智慧的展现。勇气、才华、智慧，这是故事情节所要突出展现的东西，它们是让故事更加丰满的血肉。这又反映出女性在追求和维护自己的爱情幸福上更大胆、更主动的内涵。

小板块："凤"与"凰"

众所周知，在传说中，凤凰是神鸟，"凤"为雄，"凰"为雌。在古代，有被称为天地间"四灵"的麟、凤、龟、龙，而鸟中之王则是凤凰。《大戴礼记》有载："有羽之虫三百六十，而凤凰为之长。"当时的司马相如在文坛上已负盛名，他所写的《子虚赋》闻名遐迩；而卓文君有才也有貌，文化修养极高，非一般女流可比。司马相如以"凤凰"喻他们二人，确实有无人能与其相较的凌云浩气。《凤求凰》里的"凤凰"又象征夫妻和谐、美好。"鸾凤和鸣""凤凰于飞"都是形容婚姻美满的。《左传》中记载，春秋战国时期，陈国大夫懿氏占卜把女儿嫁给陈历公之子陈敬仲一事。懿氏之妻占卦后，说："吉，是谓'凤皇于飞，和鸣锵锵，有妫之后，将育于姜。五世其昌，并于正卿。八世之后，莫之与京。'"所以，形容司马相如向卓文君表达爱意用"凤求凰"，确有"佳偶难得"的意味。

五、历代曲谱版本汇考

1. 琴曲《凤求凰》

存见古琴谱集中有二十余部谱书收录了《凤求凰》曲谱，其中最早见于明嘉靖乙酉年（1525）汪芝的《西麓堂琴统》一书，曲谱十段，第三和第八段附带曲词，谱末有后记，其云：

〔清〕佚名
风月秋声·西厢记图册（一）
（临摹）

> 司马相如薄游临邛，遇卓王孙之女文君新寡，作此挑之。因奔相如，与俱归成都。后遂为之弦歌。

显而易见，琴曲的主题是围绕司马相如与卓文君的故事来展开的。此版本是各个版本中划分段落最多的一种。

此后流传的《凤求凰》各个谱本篇幅都不长，有一段至三段不等。以明代杨表正的《新刊正文对音捷要琴谱真传》谱本和杨抡的《真传正宗琴谱》谱本流传最为广泛。

明万历元年（1573）杨表正的《新刊正文对音捷要琴谱真传》中收录的《凤求凰》曲谱，只有一段，曲谱中有曲意题解及歌词内容。该题解与《西麓堂琴统》版本所述大略相同，其意云：

> 是曲汉司马相如所作也，时有文君卓氏新寡而善听音乐，相如知而作是曲，附琴歌以挑之，果遂夜往而成配。其音清彻，调趣高妙也。

虽题解大致相同，但从减字谱和段落上来看，杨表正所录版本与汪芝所录版本是不同的曲谱。与汪芝所录的长篇幅《凤求凰》相比，杨表正的曲谱版本在后世琴谱中得到了不少传承和发扬。例如胡文焕的《文会堂琴谱》、张廷玉的《新传理性元雅》、吕成京的《太和正音琴谱》、倪和宣的《双琴书屋琴谱集成》、王鹏高的《青箱斋琴谱》、张鞠田的《张鞠田琴谱》等，这些谱本均与杨表正所录的曲谱版本为同一脉络呈现，各谱中所录曲词也基本一致。其词云：

> 有美人兮，见之不忘。一日不见兮，思之如狂。凤飞翱翔兮，四海求凰。无奈佳人兮，不在东墙。将琴代语兮，聊写衷肠。何时见许兮，慰我彷徨。愿言配德兮，携手相将。不得于飞兮，使我沦亡。

〔明〕唐寅
美人春思图
（临摹）

这些曲词的出现，将琴曲的情感表达得更加具体和形象。

与杨表正所录《新刊正文对音捷要琴谱真传》处同一时期的还有杨抡的《真传正宗琴谱》谱本。该谱收录《凤求凰》曲谱为徵音一段加尾声泛音，曲谱中也有曲意题解和歌词等文字内容。杨抡的这个谱本对后世影响同样比较广泛，包括《阳春堂琴谱》《自远堂琴谱》《峰抱楼琴谱》《琴学初津》《琴学管见》《琴学摘要》《梅庵琴谱》等在内的近十种曲谱收录了它，除《峰抱楼琴谱》《琴学摘要》《琴学管见》三个谱本不含曲词外，其余曲谱都带有曲词或题解内容。例如《真传正宗琴谱》题解云：

> 按是曲，乃汉司马相如所作。昔文君卓氏新寡，相如主于家而操斯弄，盖以琴心挑之也。已而文君果能审音私奔，竟不以当垆涤器为羞。后相如以辞赋得幸汉廷而驷马高车，不负题桥之志。以此见上古虽妇人女子，亦能究琴中妙理，而今岂易得哉。

该谱本的题解内容与前面出现的谱本相比，叙述更为完整，从琴心挑之到审音私奔再到当垆沽酒、相如高就等，故事情节一步一步发展，变得更加明了清晰。除此之外，在琴曲减字谱及曲词的体现上，该谱本以泛音一句"琴挑凤得凰，题桥志气昂，千古姓名扬"结尾，点明了全曲主旨，十分精炼。

此外，在存见古琴谱集中还有"文凤求凰"的曲名存在，这个版本的琴曲收录在《琴学轫端》和《一峰园琴谱》两部谱书中。其中，《琴学轫端》谱本为三段，前两段内容与明代杨表正所录版本基本一致，但从第三段开始内容出现了一些新的变化，与它对应的还有一些新的曲词内容：

> 扫室焚香对碧空，愿将心事嘱丝桐。欢酬锦帐三生愿，全仗冰弦一奏功。游客不来照月下，佳人倚在粉墙东。清声好付凤飘去，吹入知音两耳中。

这些曲词在《白菡萏香馆琴谱》的《凤求凰操》中也有收录，但曲谱之

〔明〕仇英
梧竹书堂图（局部）

间有不同。

另一首《文凤求凰》被收录于《一峰园琴谱》中，只一段，谱内注有歌词和后记。两首《文凤求凰》虽曲名相同，歌词也有相同之处，但是减字谱差别很大，因此不可视为同一谱本。关于该谱本的一些情况，其谱末后记有云：

> 按《汉书》，汉武帝定郊祀礼，以李延年为协律，即举相如造诗歌，谐律吕，始有乐府之名。惜相如所作琴曲，世不多有，遍览名谱，惟《凤求凰》一曲流传未泯。此曲因求文君而作，虽语涉淫谑，情非其正，然节短音哀，古乐府遗意犹可想见。博古者存之，作古诗变风观可也。

除以上几种《凤求凰》曲谱外，还有一些特殊谱本存世，如《臣卉堂琴谱》谱本等，这些谱本共同构成了《凤求凰》琴曲在历代中的流传脉络，都不可忽视。

2. 琴歌《凤求凰》

研究存见曲谱我们不难发现，绝大多数《凤求凰》谱内都带有唱词，由此可知，琴歌应是该曲的一种重要表现形式。那么琴书中所录的琴歌曲词，到底是什么时候开始出现的？接下来我们就其歌词内容在文献中做一番搜寻、分析。

首先在司马相如的文学作品中就有琴歌两首。关于这两首琴歌，三国时期魏国的张揖曾辑录，但张揖的文本目前并未见到，只是在唐代司马贞《史记索隐·司马相如》中转引了张揖辑录的琴歌歌词：

> 凤兮凤兮归故乡，遨游四海求其皇。有一艳女在此堂，室迩人遐毒我肠，何由交接为鸳鸯。
> 凤兮凤兮从皇栖，得托孳尾永为妃。交情通体必和谐，中夜相从别有谁？

这两段歌词，并未说明是引自张揖的何书。

在《西京杂记》的一些刊本中也载有司马相如琴歌二首，如明代曹学佺《蜀

中广记》转录的刊本中就有这样的曲词：

> 凤兮凤兮归故乡，遨游四海求其凰。时未遇兮无所将，何悟今兮升斯堂！有艳淑女在闺房，室迩人遐毒我肠。何缘交颈为鸳鸯，胡颉颃兮共翱翔！
>
> 凤兮凤兮从我栖，得托孳尾永为妃。交情通体心和谐，中夜相从知者谁？双兴俱起翻高飞，无感我心使予悲。

这里的第一段歌词有八句，比前面张揖采录的多三句，第二段又比张揖的多两句，从内容上来看显得更加完整。

现在我们常见的载有司马相如琴歌文辞的是南北朝时期徐陵编的《玉台新咏》一书，以"司马相如琴歌二首（并序）"为题，其内容如下：

> 司马相如游临邛，富人卓王孙有女文君新寡，窃于壁间窥之。相如鼓琴歌挑之曰：
>
> 凤兮凤兮归故乡，遨游四海求其皇。
>
> 时未通遇无所将，何悟今夕升斯堂。
>
> 有艳淑女在此方，室迩人遐独我肠，何缘交颈为鸳鸯！
>
> 皇兮皇兮从我栖，得托字尾永为妃。
>
> 交情通体心和谐，中夜相从知者谁？
>
> 双兴俱起翻高飞，无感我心使予悲。

这些版本的曲词在内容上大同小异，都认定了司马相如作有琴歌二首，并著曲词的情况。但可惜的是这些记载均未提及"凤求凰"这个名字，只是简单地称作"司马相如琴歌二首"。因此，在这里可以做一个大胆的设想，司马相如或许并未向卓文君弹唱题为"凤求凰"的琴歌，而是另存他谱。

存见古琴谱集中还收有另外一种琴曲曲词，也是流传十分广泛的谱本，这

〔明〕仇英
西厢记图页——画册
（临摹）

一版本可追溯至元代杂剧作家王实甫的《西厢记》第二本《崔莺莺夜听琴》第五折内。歌曰:

> 有美人兮,见之不忘。一日不见兮,思之如狂。
> 凤飞翱翔兮,四海求凰。无奈佳人兮,不在东墙。
> 张琴代语兮,聊写微肠。何时见许兮,慰我彷徨。
> 愿言配德兮,携手相将。不得于飞兮,使我沦亡。

以上两种《凤求凰》琴歌曲词,都充分表现了司马相如对卓文君的无限倾慕与热烈追求。虽无法从史料中考据《西厢记》中的歌词与司马相如原作的关系,但从某种意义上来说,这一曲词的出现,使原本简短的琴曲情感变得更加强烈与丰富了。

3. 琴曲《白头吟》

《白头吟》流传曲谱较少,在存见古琴谱书中,仅有明代张廷玉的《新传理性元雅》一书收录了此曲曲谱,凡四段,有曲意题解、歌词内容。其谱前引用了晋代葛洪辑抄《西京杂记》中关于《白头吟》的记载作为琴曲题解:

> 司马相如将聘茂陵人女为妾,文君作《白头吟》以自绝,乃止。

该谱虽引用了葛洪辑抄的原文,但《西京杂记》中并没有《白头吟》的内容。最早以《白头吟》为题,并著其辞的是南朝梁沈约撰的《宋书》,见《志第十一·乐三》:

> 皑如山上雪,皎若云间月。
> 闻君有两意,故来相决绝。
> 平生共城中,何尝斗酒会。

〔明〕唐寅
红叶题诗仕女图
（临摹）

今日斗酒会，明旦沟水头。

蹀躞御沟上，沟水东西流。

郭东亦有樵，郭西亦有樵。

两樵相推与，无亲为谁骄？

凄凄重凄凄，嫁娶亦不啼。

愿得一心人，白头不相离。

竹竿何袅袅，鱼尾何离蓰。

男儿欲相知，何用钱刀为？

齰如五马噭其，川上高士嬉。

今日相对乐，延年万岁期。

此辞与《新传理性元雅》所录《白头吟》曲词内容相比，除后者重复性句子较多外，其余内容如出一辙。因此琴曲《白头吟》中出现的词句很可能是源自沈约书中所录内容。至于原曲辞是否为卓文君所作，沈约在《宋书》中并没有注明作者，而是以"古词"代替作者姓名。对比书里其他作品有注明作者姓名的体例，我们至少可以推断：在沈约所处的时代，并未考订出这首《白头吟》的确切作者。

而在南朝《古今乐录》中记载：

王僧虔《技录》曰：《白头吟》歌古《皑如山上雪》篇。

王僧虔是南朝宋齐之际人，和沈约几乎同时代，是王氏的观点影响了沈氏，还是沈氏影响了王氏，不得而知，但可以肯定的是王氏和沈氏都认为这篇古词的题目就是《白头吟》。姑且不论王、沈二人此观点是否受刘歆著、葛洪辑抄的《西京杂记》的影响，但以《白头吟》内容首现于沈约《宋书》，而比沈约稍晚的徐陵录此篇时不称"白头吟"，而名之"皑如山上雪"可知，沈约以"白头吟"称此辞是存在诸多疑点的。

〔清〕孙温
红楼梦·贾宝玉奇缘识金锁（局部）

在沈约稍后，梁陈之际的徐陵辑有《玉台新咏》，在书中**"古乐府诗六首"**题下录有《皑如山上雪》一篇：

> 皑如山上雪，皎若云间月。闻君有两意，故来相决绝。今日斗酒会，明旦沟水头。躞蹀御沟上，沟水东西流。凄凄复凄凄，嫁娶不须啼。愿得一心人，白头不相离。竹竿何袅袅，鱼尾何簁簁。男儿重意气，何用钱刀为？

徐陵所辑，既没有以"白头吟"为题，也没有以卓文君为作者，而是以"皑如山上雪"作为篇名，不注作者姓名。徐氏在刘歆、王僧虔和沈约之后，极有可能看过刘、王、沈所论，但徐氏并没有照搬他们的观点。在徐氏看来，这篇流行于世的古词的作者已不可考，便没有专门起题目，只是按古诗惯例以首句"皑如山上雪"为题。而明代《新传理性元雅》中，琴曲《白头吟》的第一段曲词则与徐陵记载的《皑如山上雪》十分契合，但因相关文献较少，我们暂无法详明其二者的源流关系。

唐人吴兢在《乐府古题要解》中直录《白头吟》，在他看来，《白头吟》当是乐府古题，他说：

> 古词："皑如山上雪，皎若云间月。"又云："愿得一心人，白头不相离。"始言良人有两意，故来与之相决绝；次言别于沟水之上，叙其本情；终言男儿当重意气，何用于钱刀也。一说司马相如将聘茂陵人女为妾，文君作《白头吟》以自绝，相如乃止。若宋鲍昭"直如朱丝绳"，陈张正见"平生怀直道"，唐虞世南"叶如幽径兰"，皆自伤清直芬馥，而遭铄金点玉之谤，君恩似薄，与古文近焉。

虽然吴氏在此引用《西京杂记》中"文君作《白头吟》"的说法，但他对卓文君作《白头吟》一事并不全信，所以用了"一说"在句首，而且在《白头吟》下也不注作者为卓文君，而是判定为"古词"。对后世影响深远的《乐府诗集》，

录入的版本和吴兢的相同，也是以"白头吟"为题，以"古词"代作者，只不过在《白头吟》本辞之前，先录入《白头吟》的晋乐演奏形式，晋乐在本辞基础上所加的十句只是为了谐律而已。

关于《白头吟》的篇名及作者还有诸多记载，如见宋代《太平御览》、清代纪容舒《玉台新咏考异》、清代冯舒《诗纪匡谬》等。这些书籍大都认为卓文君写过《白头吟》，但并不是《宋书》和《乐府诗集》中记载的那篇《白头吟》。相应的，我们目前所常见的《白头吟》文辞，其作者还有待考究。综合上述种种观点，我们也只能窥其一二，并不能妄下定论。

六、典型版本分析

琴曲《凤求凰》是现在常弹的古琴曲目之一，主要有《西麓堂琴统》《梅庵琴谱》《张鞠田琴谱》的谱本，还有现代著名古琴家王迪据佚名抄本打谱的版本等，其中又以《梅庵琴谱》打谱版本流传最为广泛。

《梅庵琴谱》琴曲歌词第一部分为"有美人兮，见之不忘。一日不见兮，思之如狂。凤飞翱翔兮，四海求凰。无奈佳人兮，不在东墙"。表现了司马相如对卓文君的无限倾慕与热烈追求。第一句"有美人兮，见之不忘"写的是司马相如对卓文君一见钟情，其中还隐含着一种对心中所想之人的美好憧憬。而第二句"一日不见兮，思之如狂"的感情变化则与第一句形成对比，以体现出主人公见不到喜爱之人的落寞。

第二部分的歌词为"将琴代语兮，聊写衷肠。愿言配德兮，携手相将。何日见许兮，慰我傍（彷）徨。不得于飞兮，使我沦亡，使我沦亡"。在这一部分里的情感又发生了变化，第一句"将琴代语兮，聊写衷肠"，是说以琴代语，言语已经无法表达自己的心迹，只得通过抚琴来表达内心深沉的爱意，烘托出对佳人的强烈感情。结尾句"不得于飞兮，使我沦亡，使我沦亡"，"不能与你比翼双飞，会令我沦陷于情愁而欲丧亡"的意思。情感抒发出来后，曲调归于一种舒缓放松的状态。

〔明〕佚名
仕女图册
（临摹）

这首琴歌多采用一字多音的形式，旋律婉转流畅，曲情激动，情感真挚，充分表达了"一日不见兮，思之如狂"的心情。曲词与音乐的完美融合使琴曲更加富有浪漫的艺术气息。

七、到底是一见钟情还是早有预谋

司马相如和卓文君的爱情故事，被民间广泛传颂，成为一段佳话，然而在某些古籍中，对司马相如的评价却是负面的。例如汉赋四大家之一的扬雄首在其《解嘲》中言：

司马长卿窃赀于卓氏。

魏晋南北朝颜之推的《颜氏家训·文章篇》也指出：

司马长卿，窃赀无操。

唐人司马贞在《史记索隐》中再次指出：

相如纵诞，窃赀卓氏。

南朝梁文学理论批评家刘勰《文心雕龙·程器》指出：

相如窃妻而受金。

就连北宋著名文学家苏轼在其《东坡志林》中也有言：

相如遂窃妻以逃。

　　上面列举的这些评价均指向司马相如与卓文君的婚姻，或批其窃资，或批其窃妻，将司马相如推到了风口浪尖之上。在不同时期的文化背景及人文思想背景之下，对待事情的看法也是不一而论的。但以现代的价值取向来看，不可否认的是他们二人的行为体现了对于爱情自由与婚姻自主的追求。至于是否是窃资、窃妻，只有当事人自己知晓，后人无法通过现有的材料作准确的判断与解读。

八、结语

　　穿越历史长廊，阅遍无数诗词佳作，论才华，柳永如是；论才情，相如当之无愧。司马相如居"汉赋四大家"之首，创作了大批极具代表性的汉赋。当年他与卓文君一段传奇爱情，情起时引世人非议，历经长途才消除世间疑虑。不料未经几年，却再生是非，所幸文君大义，相如迷途知返，二人方得善终。千百年来，世人的态度或赞扬歌颂或鄙夷嘲讽，但是不论如何，司马相如和卓文君这一场感情盛事，他人再无以复制。

（民国）叶曼叔
携琴访友
（临摹）

鳳求凰

文鳳求凰　十一

鳳求凰

白頭吟

微信扫码听曲

（清）佚名　西厢记　（临摹）

谱书概述

　　《西麓堂琴统》，钞本，二十五卷，明代汪芝编辑。关于其成书年代，有两种说法：一是根据卷前唐皋所撰之序认为成书于嘉靖己酉年（1549）；一种认为嘉靖己酉年时唐皋已经去世二十三年之久，因此对撰序时间存疑，但序文又非托名伪造，故推测或因此谱存世稀少，历经传抄，将"乙酉"抄成了"己酉"也非没有可能，且嘉靖乙酉年为唐皋去世前一年，从撰序者的生卒年考虑，乙酉年更经得起推敲。[1]

　　琴谱卷一至卷五为琴论部分，包含音律、琴制、抚琴要则、左右手指法释义等。卷六至卷二十五为琴曲部分，总计一百七十首。在现存明代琴谱中，这是收录传统琴曲最多的一部琴谱。在卷一《叙论》中，汪芝称：

　　予尝抗志遗谱，博采诸家，搜猎颇多，积之充栋，乃析名辨义，扬糠披沙，汇为兹编，冀于反本。五音六律，比类而附；支分目举，巨细靡遗；谱曲句字，莫有隐晦。肇自弱冠，迄于二毛，垂三十年，甫克就绪。

　　谱中各曲除注明抄自宋本曲谱外，大部分是极为罕见的遗响。这些古曲对于研究汉魏六朝以来琴曲创作的艺术成就，以及鉴定琴曲创作的时代，都有相当重要的参考价值。

　　本书采用的《凤求凰》曲谱位于卷二十四第六首，无媒调，慢三、六各一徽，凡十段，有后记，第三、八段有歌词。

[1] 严晓星：《〈西麓堂琴统〉成书年代献疑》，《书品》2014 年第 1 辑。唐宸：《明汪芝〈西麓堂琴统〉成书时间考辨》，《中国音乐学》2014 年第 3 期。

鳳求凰

（一）[琴谱减字谱]

凤兮凤兮归故乡　遨游四海求其皇　时未
遇兮何所将　何悟今夕兮升斯堂

（四）

（五）

上七島匋莣匂五舃匂可彡鲞畵芏勹口一
耀匋四三可鲞撮匋淪上七島查垚蕰
亠鲞茍篸茊上六七島垚眥匂五可彡立
鲞畵云萋云釜匋四可長亍下鲞茲
鲞匋三二斈彡鲞茬芎茞六匋三
島庆五四芎茞芎三引工七で茞四上八匋
匋茲勹五篿范蕰二引工七で茞四上八匋
合巳蕰雁
蕰雁　縞篸舃匋茲勹結淍篿范犹类篸蕰

風兮鳳兮從

下十二 劣蛙 工十一 莒（八）

我拓得托孳尾永為妃交情通躰心
和諧中夜相從知者誰雙翼俱起
翻高飛無感我思使予悲

笃_{省三乍} 菿笃笃綸鶯泥蕨蘆綸芷勹一

笃_{工七八}笃 正䀠字八窎五屯勹楚笃

三寸蕨_省五四笃蕨景 正紬

司馬相如薄游臨邛遇卓王孫之女文

君新寡作此挑之因秦相如與俱惰成

都後遂為之綺歌

〔清〕佚名
风月秋声·西厢记图册（二）
（临摹）

曲谱歌词与后记

歌词

三

凤[1]兮凤兮归故乡，遨游四海求其皇，时未遇兮何所将，何悟今夕兮升斯堂[2]。

有艳淑女在闺房，室迩人遐[3]毒我肠，何缘交颈为鸳央[4]，胡颉颃[5]兮共翱翔。

八

凤兮凤兮从我栖，得托孳尾永为妃[6]。交情通体心和谐，中夜相从知者谁？双翼俱起翻高飞，无感我思使予悲。

后记

司马相如[7]薄游临邛[8]，遇卓王孙之女文君[9]新寡[10]，作此挑[11]之。因奔[12]相如，与俱归成都。后遂为之弦歌[13]。

注　释

[1] 凤：凤凰，古代传说中的神鸟，雄为凤，雌为凰。

[2] 何悟：未想到。升斯堂：荣登卓氏家堂。

[3] 室迩人遐：室近人远。室，居处。迩，近。遐，远。

[4] 夗央：通"鸳鸯"。

[5] 胡：为什么。颉颃：鸟上下翻飞的样子。

[6] 孳尾：鸟类交配。妃：配偶。

[7] 司马相如：约公元前179—前118年，字长卿，汉蜀郡成都人。善著书，景帝时为武骑常侍，后称病免官。复以《子虚赋》得武帝赏识，又作《上林赋》以献，拜为郎。后奉使西南，转迁孝文园令。相如之赋，词藻瑰丽，气韵排宕，为汉赋辞宗，影响当代及后世甚巨。

[8] 临邛：地名，今四川成都邛崃。

[9] 文君：卓文君，临邛首富卓王孙之女，汉代才女，著有《白头吟》。

[10] 新寡：刚刚守寡。

[11] 挑：挑动。

[12] 奔：私奔，旧时指女子私自投奔所爱的人，或跟他一起逃走。

[13] 弦歌：依琴瑟而咏歌。

译　文

歌词

凤鸟啊凤鸟啊回到了家乡，行踪无定游历四海寻求心中凰鸟。
未遇凰鸟之时啊不知所往，怎能悟解我今日登门后心中所感。
有美丽娴静的女子在居室，居处虽近佳人却远残虐我的心肠。
如何能做恩爱的交颈鸳鸯，使我这凤鸟与你这凰鸟一同翔游。

凤鸟啊凤鸟啊愿你我相依，共同哺育孩子并永远做我的配偶。
情投意合而两心和睦谐顺，半夜与我互相追随又有谁能知晓？
双翼展开一起振翅高飞去，徒然为你朝思暮想而使我心悲伤。

〔明〕吴伟
武陵春图（局部）
（临摹）

后记

司马相如（应好友王吉邀请）到临邛游览，恰逢卓王孙的女儿文君刚刚守寡，于是弹奏此曲以表达对文君的爱慕之情，文君因此与相如一起私奔到成都。后来此曲便被谱成了弦歌。

典故——琴挑文君

西汉时，大才子司马相如在梁孝王死后返回成都老家，他家中非常贫寒，生活困苦。他的朋友临邛县令王吉邀请他前往富商卓王孙家做客。听闻卓王孙有个守寡的女儿卓文君，她貌美而且富有才华，善鼓琴，司马相如便在宴会中弹奏了一曲《凤求凰》，打动了卓文君的心。卓文君听而窥之，对司马相如也是一见钟情，遂与司马相如私奔，结为夫妇。后来，司马相如以文才扬名天下，其爱情故事也流传千古。

据司马贞《史记索隐》，相如琴挑文君，作《凤求凰》二章，歌词中有"凤兮凤兮归故乡，遨游四海求其皇（凰）"句。

鳳求凰

文鳳求凰十一

鳳求凰

白頭吟

微信扫码听曲

〔宋〕钱选（传）
人物故事图册（一）
（临摹）

谱书概述

　　《琴学轫端》，清道光八年（1828）稿本，凡三册，不注撰辑人及撰刊年代，无序跋，仅目录中有"虎丘鉴湖逸士订"的行款，下有"石卿学古"印。此书之编订者或为鉴湖逸士石卿。第一册论琴及指法，后两册为曲谱，共收琴曲三十四首。

　　本书所录曲谱为谱中第二十六首琴曲《文凤求凰》，凡三段，有歌词，题下注有"司马相如"款识。

鳳求凰　三叠　　　　司馬相如

有美人兮見之不忘，一日不見兮思之如

狂。凤飞翱翔兮四海求凰，无奈佳人兮不

在东墙。

范蜀笺。

錦瑟三生願 金徽冰弦一奏功 遙穿后來

勾匹匹句芑筥匀芑匹匹筥筥芑筥芑

照月下俦人倩玉樓墻東沽酒好俦風飄

筥句芑筥句芑匹迆筥芑筥芑句迆迆句

去吹入知音兩年中

芑筥句芑匹芑笼鼎芑

曲谱歌词

有美人兮，见之不忘。一日不见兮，思之如狂。凤飞翱翔兮，四海求凰。无奈佳人兮，不在东墙[1]。

将琴代语兮，聊诉衷肠。何时见许兮，慰我彷徨。愿言配德兮，携手相将[2]。不得于飞兮，使我沦亡。

扫室焚香对碧空，愿将心事嘱丝桐[3]。欢酬[4]锦帐[5]三生[6]愿，全仗冰弦[7]一奏功。游客不来照月下，佳人倚在粉墙东。清声好付风飘去，吹入知音两耳中。

注　释

[1] 东墙：东边的墙垣。借指邻家。

[2] 相将：相随，相伴。

[3] 丝桐：指代琴或乐曲，古人削桐为琴，练丝为弦。

[4] 欢酬：欢乐地饮酒。

[5] 锦帐：锦制的帷帐。亦泛指华美的帷帐。

[6] 三生：佛教用语，指前生、今生、来生。

[7] 冰弦：琴弦。传说中有用蚕丝做的琴弦，蚕丝性寒，所以琴弦也被称为冰弦。

译　文

　　有位美丽的女子啊，我见了她的容貌，从此难以忘怀，一日不见她，心中牵念得像是要发狂一般。我就像那在空中回旋高飞的凤鸟，在天下各处寻觅着凰鸟，可惜那美人啊，不在近旁。

　　我以琴声替代心中情语，姑且描述我内心的情意。何时能允诺婚事啊，以慰藉我彷徨、不知如何是好的心情。希望我的德行可以与你相配，我们可以携手相伴。无法与你比翼偕飞，百年好合，这样的结果令我沦陷于情愁而欲丧亡。

　　清扫屋子后焚香仰望苍穹，希望心中之事可以与古琴沟通。三生三世在锦帐中欢乐饮酒的愿望，全寄托在琴曲的弹奏中。月光下游子未来，佳人只好在院墙下等待。琴音袅袅随风飘去，希望能飘到我知音的两耳之中。

〔清〕胡锡珪
白描仕女图（局部）
（临摹）

鳳求凰

文鳳求凰

鳳求凰

白頭吟

微信扫码听曲

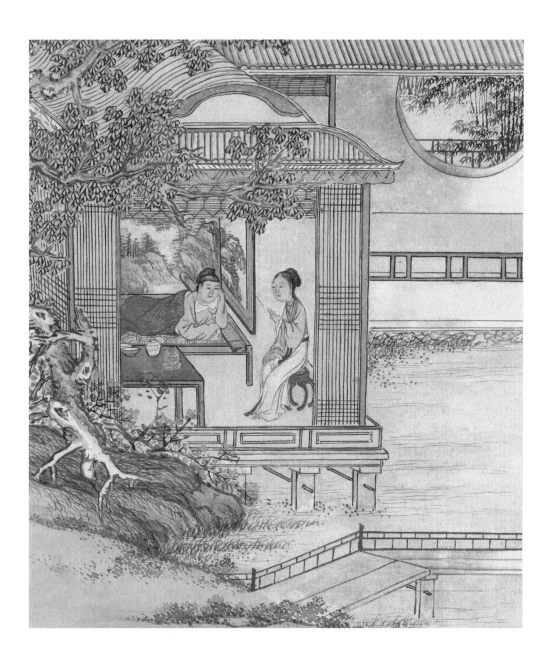

〔清〕佚名
风月秋声·西厢记图册（三）
（临摹）

谱书概述

《梅庵琴谱》，民国二十年（1931）刊本，两卷，王宾鲁讲授，徐卓编述。卷前有王宾鲁序、南通徐昂撰王宾鲁传、徐卓序。后有民国二十年八月南通邵森跋，曰：

民国六年（1917），同学徐君立孙入南雍习农。时婺源江易园先生长校，名儒硕彦时来论学。于是南海康长素先生挈诸城琴师王燕卿先生至。一曲既终，江先生强留焉。余亟劝立孙从王先生游……（先生）殁以十年四月十八日……立孙闻之恸，取先生《龙吟观谱》残稿重为编订，而余与参校之役。十七年夏，同学崇明童君君乐过通，携稿以去，谋诸其戚沈君叔逵，将刊印于中华书局，未果。越年春，史君量才闻之，慨然斥资五十金为表其墓。比年以来，江南北从立孙及余游者益众，群以刊谱为请。印资既集，又得同邑陈君星垣任抄写、绍兴夏君沛霖任图绘，付工摹石，而夏君董其役，劳瘁无虚日。始十九年冬月，迄二十年七月，凡历二百四十日，费二百金，计书五百册，易其名曰"梅庵琴谱"。梅庵者，南雍之园，位北极阁下，六朝古松郁葱其中，即先生教琴之所也。

此琴谱上卷为琴论及指法；下卷为琴曲，共收琴曲十四首。

本书采用谱中第四首琴曲《凤求凰》曲谱，林钟调，不分段，有歌词。

鳳求凰　林鐘調

司馬相如作

有美人兮。見之不忘。一日不

見兮。思之

如狂。鳳飛

翱翔兮。四海求凰。無奈佳人

兮。不在東牆。將琴代語兮。聊寫

衷腸。願言配德兮。攜手相將。何時見

許芳慰我 傍徨 不得 于飛

兮。

使我淪亡。使我淪亡。

芑。

〔清〕佚名
雍正十二美人图（胤禛美人图）
（临摹）

曲谱歌词

有美人兮，见之不忘。一日不见兮，思之如狂。凤飞翱翔兮，四海求凰。无奈佳人兮，不在东墙。将琴代语兮，聊写衷肠。愿言配德兮，携手相将。何时见许兮，慰我傍（彷）徨。不得于飞兮，使我沦亡，使我沦亡。

译　文

有位美丽的女子啊，我见了她的容貌，就此难以忘怀。

一日不见她，心中牵念得像是要发狂一般。

我就像那在空中回旋高飞的凤鸟，在天下各处寻觅着凰鸟。

可惜那美人啊，不在近旁。

我以琴声替代心中情语，姑且描述我内心的情意。

希望我的德行可以与你相配，我们可以携手相伴。

何时能允诺婚事啊，以慰藉我彷徨、不知如何是好的心情。

无法与你比翼偕飞，百年好合，这样的结果令我沦陷于情愁而欲丧亡，

令我沦陷于情愁而欲丧亡啊！

鳳求凰

文鳳求凰十一

鳳求凰

白頭吟

得托
中夜相從知者誰雙翼俱起

永鳳尾
交交情通躰心

五斤
三
四
五四
三

微信扫码听曲

〔清〕佚名
（仿周昉）人物故事图卷（局部）

谱书概述

《新传理性元雅》，明万历四十六年（1618）刊本，四卷，张廷玉辑。内容包括张廷玉自作琴谱引、调弦法、弹琴须知、七弦旋宫论、三琴起止论、五音十二律应弦合调、指法释义等琴论资料和琴曲七十二首，且均为有词之曲。

张廷玉，字汝光，号石初，陕西省延安府肤施县（今延安市宝塔区）人，明末官员。万历三十八年（1610）进士。历官山西副使、工部郎中。该书未提到其师承渊源，但从他谱中"曲必有词"的特点和作曲习惯来看，可能是从徐南山入门，后又受过南京江派的影响。

本书收录的《白头吟》曲谱位于谱中第四十六曲，别调无媒，凡四段，谱内有曲谱题解及歌词。

別調無媒�días二六玄

先以本調調定次緊二絃下一巖散

桃四名十一勾二應次緊六絃下一

巖與七同音

白頭吟凡四毁

西京雜記曰司馬相如將聘茂陵人

女為妾文君作白頭吟以自絕乃止

第壹毁

皚如山上雪。皎若雲間月。聞君有遠意故

來相決絕。今日斗酒會。明旦溝水頭躞蹀

御溝上溝水東西流、淒淒復淒淒。嫁娶不

湏啼願得一心人。白頭不相離。竹竿何嫋

嬲魚尾何簁簁。男兒重意氣。何用錢刀為。

者

第貳段

皚如山上雪。皎若雲間月。聞君有兩意。故

來相決絶。生平共誠中。何嘗斗酒會今日

斗酒會。明旦溝水頭。躞蹀御溝上。溝水東

函流。

筭叁殳

郭東亦有樵。郭西亦有樵，兩樵相推與無。

親為雄驕淒淒重讀淒嫁娶亦不啼。願得……

一心人。白頭不相離竹竿何嫋嫋魚尾何

（篆文）

離徙男兒欲相知何用錢刀為。

第肆段

（篆文）

蘁如馬噉箕川上高士嬉。今日相對樂延

年萬歲期。

選萹篿巤篁正 曲冬

〔清〕崔鹤
李香君肖像（局部）
（临摹）

曲谱题解与歌词

题解

《西京杂记》[1] 曰："司马相如将聘茂陵[2]人女为妾，文君作《白头吟》以自绝[3]，乃止。"

歌词

第壹段

皑[4]如山上雪，皎若云间月。闻君有远意，故来相决绝。今日斗酒会，明旦[5]沟水头。蹀躞[6]御沟上，沟水东西流[7]。凄凄复凄凄[8]，嫁娶不须啼。愿得一心人，白头不相离。竹竿[9]何袅袅[10]，鱼尾何簁簁[11]。男儿重意气，何用钱刀[12]为。

第贰段

皑如山上雪，皎若云间月。闻君有两意[13]，故来相决绝。生平共城中，何尝斗酒会。今日斗酒会，明旦沟水头。蹀躞御沟上，沟水东西流。

第叁段

郭东亦有樵，郭西亦有樵。两樵相推与，无亲为谁骄。凄凄重凄凄，嫁娶亦不啼。愿得一心人，白头不相离。竹竿何袅袅，鱼尾何离簁。男儿欲相知，何用钱刀为。

第肆段

皦[14]如马噉[15]箕，川上高士嬉。今日相对乐，延年万岁期。

注　释

[1]《西京杂记》：书名。作者不详，据传为汉代刘歆著、东晋葛洪辑抄。六卷。所记皆汉武帝前后故事，采撷繁复，文笔隽洁，常为辞章家所引用。

[2] 茂陵：古地名。今陕西省兴平市东北。

[3] 绝：断。

[4] 皑：白。

[5] 明旦：明日。

[6] 蹀（xiè）躞（dié）：小步行走的样子。

[7] 东西流：东流。这里的"东西"是偏义复词，偏用"东"的意义。

[8] 凄凄：悲伤状。

[9] 竹竿：指钓竿。

[10] 袅袅：动摇貌，一说柔弱貌。

[11] 簁簁：形容鱼尾像濡湿的羽毛。在古代歌谣里，钓鱼是男女求偶的象征隐语。这里用隐语表示男女相爱的幸福。

[12] 钱刀：古时的钱有铸成马刀形的，叫作刀钱，所以钱又称钱刀。

[13] 两意：指二心（与下文"一心"相对），形容情变。

[14] 龁：露齿貌。

[15] 噉：吃。

（宋）盛师颜　闺秀诗评图轴　（临摹）

译　文

题解

《西京杂记》中记载司马相如将要纳茂陵一女子为妾，文君（知道后）作了一曲《白头吟》想与他决绝，（相如）才停止了纳妾的打算。

歌词

爱情应该像山上的雪一般纯洁，像云间月亮一样光明。听说你怀有二心，所以来与你决裂。今日就是最后的聚会，明日便将分手于沟头。我缓缓地移动脚步沿沟走去，过去的生活宛如沟水东流，一去不返。凄凄啼哭，我毅然离家随君远去，就不像一般女孩凄凄啼哭。满以为嫁了一个情意专一的称心郎，可以相爱到老，永远幸福。男女情投意合就像钓竿那样轻细柔长，鱼儿那样活泼可爱！男子想要找知心的伴侣，何须依靠金钱、权力！

爱情应该像山上的雪一般纯洁，像云间月亮一样光明。听说你怀有二心，所以来与你决裂。平时在一起的时候，我们之间未曾以酒相聚，今日就是最后的聚会，明日便将分手于沟头。我缓缓地移动脚步沿沟走去，过去的生活宛如沟水东流，一去不返。

城中也有很多人，他们也都很有才华，但始终没有一个能让我强烈喜欢的。凄凄啼哭，我毅然离家随君远去，就不像一般女孩凄凄啼哭。满以为嫁了一个情意专一的称心郎，可以相爱到老，永远幸福。男女情投意合就像钓竿那样轻细柔长，鱼儿那样活泼可爱！男子重恩义，何须依靠金钱、权力！

马儿在槽里吃草，高尚的人在河上嬉戏，大家今天都比平时欢乐，希望这份快乐能天长地久，绵延万世。

〔明〕柳隐
仿古册（二）
（临摹）

典　故

司马相如因文采出众颇受汉武帝的赏识。他离开妻子，独自一人在长安为官，曾担任皇帝的近侍（郎官），又被任命为中郎将。他的《子虚赋》《上林赋》《长门赋》等名噪一时，流传甚广。司马相如自身相貌出众，才气逼人，因此结交了不少京城的达官贵人，这些人中不乏欲与其攀亲结亲者，久而久之，司马相如便产生了纳妾的念头，故有"司马相如欲纳茂陵女子为妾"的说法传开来。卓文君获悉之后，因此作了这首《白头吟》，呈递相如。随诗并附一封《诀别书》，曰：

春华竞芳，五色凌素，琴尚在御，而新声代故！锦水有鸳，汉宫有木，彼物而新，嗟世之人兮，瞀于淫而不悟！朱弦断，明镜缺，朝露晞，芳时歇，白头吟，伤离别，努力加餐勿念妾，锦水汤汤，与君长诀！

通读整篇书信，有情有怨，有理有节，以理服人，以情动人，更多的是对自己不能把握婚姻、命运的担心与忧虑，不仅文采斐然，意蕴深沉，而且充满了真情，寓嗔怨于规劝，隐担忧于缠绵，读来回肠荡气，韵味悠长。"锦水有鸳，汉宫有木"堪称千古佳句。锦水即锦江，为成都（家乡）的代称，"鸳"在此而"鸯"在彼，更能勾起柔肠百结，使对方想起昔日的夫妻恩爱之情。这里的"汉宫之木"即丹青树，据《元丰九域志》载：

其树直上百尺，上结丛条犹如车盖，一丹一青，斑驳如锦绣，长安谓之丹青树。

后以此树比喻夫妻和美。博学多才而又专情如一的卓文君以"鸳""木"作喻，以打动夫君，提醒夫君勿忘旧情，应当说是相当有智慧的，也是富于文采的。信的结尾处再次提到"锦水"这一成都的代称，一封短信中两次提到家乡，对

于勾起司马相如的乡梓之思、初恋之情不能不说是颇有作用的，亦可见卓文君的良苦用心。司马相如接信后，果然被信中的真情打动，一番自省反思之后回了一封同样文情并茂的信，史称《司马相如报卓文君书》。信中他以"**五味虽甘，宁先稻黍；五色有灿，而不掩韦布（粗布）**"为喻，既是反省又是表白，表明自己不再受外界（五味、五色）诱惑，而回心笃恋旧情（稻黍、韦布）的决心，即所谓"**糟糠之妻不下堂**"之意。相如还特意挑出文君信中的佳句"**锦水有鸳，汉宫有木**"，十分赞赏地写道："**诵子嘉吟（读着你的佳句），而回予故步（而使我回头，回步）。**"最后发誓曰："**当不令负丹青感白头也（我一定不会让你辜负丹青之誓而有白头之叹的）。**"事情终于有了好的转机。从此，司马相如放弃了纳妾的打算，二人恩爱如初。

直至若干年后，司马相如病故，卓文君又写了一篇《挽司马相如诔》（"诔"是哀悼死者的一种文体），回忆了忠贞不渝的爱情，表达了生离死别的哀伤。此是后话。回过头来看卓文君当初的《诀别书》，确是一篇有情有怨，文情并茂，以情动人，韵味深长的佳作，它既是情"谏"，又是情"探"，还是情"柬"（情书）。它不仅用了四个美好的事物（弓弦、明镜、朝露、鲜花）作喻，怅叹昔日爱情之消融（弓弦"断"、明镜"缺"、朝露"晞"、芳"歇"），归结到凄婉动人的"白头吟，伤离别"，以此打动"犹豫"中的丈夫，更是用了"锦水有鸳，汉宫有木"的隽言佳句，既形象贴切又极富感情色彩，使辞赋大家司马相如既感动又钦佩，而终于回心转意。

除此之外，民间还流传有关于司马相如与卓文君逸事的"十三字信"和《怨郎诗》。王立群教授在《百家讲坛》中称其为一种民间的"司马相如现象"，说："**十三字信与《怨郎诗》并非司马相如与卓文君之间真实的事情。**"相如给文君写的十三字信为：

一二三四五六七八九十百千万。

聪明的卓文君读后，泪流满面。一行数字中唯独少了一个"亿"，"无亿"

（明）柳隐　仿古册（一）（局部）（临摹）

岂不是夫君暗示对自己"无意"，已毫无留念之意？怀着十分悲痛的心情，卓文君回了一封《怨郎诗》。

　　一别之后，二地相悬。只说是三四月，又谁知五六年。七弦琴无心弹，八行字无可传（八行书无可传），九连环从中折断，十里长亭望眼欲穿。百思想，千系念，万般无奈把郎怨（万般无奈把君怨）。万语千言说不完，百无聊赖十依栏。九重九登高看孤雁，八月仲秋月圆人不圆。七月半秉烛烧香问苍天，六月伏天人人摇扇我心寒。五月石榴似火红，偏遇阵阵冷雨浇花端。四月枇杷未黄，我欲对镜心意乱。急匆匆，三月桃花随水转；飘零零，二月风筝线儿断。噫，郎呀郎，巴不得下一世，你为女来我做男。

　　司马相如看完妻子的信，不禁惊叹妻子之才华横溢。遥想昔日夫妻恩爱之情，羞愧万分，从此不再提遗妻纳妾之事。

参考文献

[1] 汪芝. 西麓堂琴统. 明刊本.

[2] 张大命. 阳春堂琴谱. 明刊本.

[3] 杨表正. 新刊正文对音捷要琴谱真传. 明刊本.

[4] 杨表正. 重修真传琴谱. 明刊本.

[5] 杨抡. 真传正宗琴谱. 明刊本.

[6] 胡文焕. 文会堂琴谱. 明刊本.

[7] 张廷玉. 新传理性元雅. 明刊本.

[8] 吴灯. 自远堂琴谱. 清刻本.

[9] 沈浩, 沈学善. 峰抱楼琴谱. 清刊本.

[10] 陈世骥. 琴学初津. 清稿本.

[11] 王露. 琴学摘要. 清钞本.

[12] 吕成京. 太和正音琴谱. 清钞本.

[13] 倪和宣. 双琴书屋琴谱集成. 清刊本.

[14] 王鹏高. 青箱斋琴谱. 清钞本.

[15] 张鞠田. 张鞠田琴谱. 清钞本.

[16] 郑方. 臣卉堂琴谱. 清钞本.

[17] 李崇德. 琴学管见. 民国石印本.

[18] 王宾鲁, 徐卓. 梅庵琴谱. 民国稿本.

[19] 纪容舒. 玉台新咏考异. 上海: 商务印书馆, 1937.

[20] 余冠英. 乐府诗选. 北京: 人民文学出版社, 1953.

〔宋〕钱选
招凉仕女图
（临摹）

[21] 沈约. 宋书. 北京: 中华书局,1974.

[22] 郭茂倩. 乐府诗集. 北京: 中华书局,1979.

[23] 徐应佩, 周溶泉. 古典诗词欣赏入门. 武汉: 湖北教育出版社,1990.

[24] 上海古籍出版社. 汉魏六朝笔记小说大观. 上海: 上海古籍出版社,1999.

[25] 朱江书. 琴歌《凤求凰》考释. 音乐探索,2006(2).

[26] 冯光钰. 从《凤求凰》看历代琴曲与时代同步发展之优良传统. 中国音乐(季刊),2006(4).

[27] 于石, 王光汉, 徐成志. 常用典故词典(新一版). 上海: 上海辞书出版社,2007.

[28] 汤洪.《白头吟》考辨. 四川师范大学学报(社会科学版),2007,34(5).

[29] 徐康. 知否文君《白头吟》. 文史杂志,2008(5).

[30] 中国艺术研究院音乐研究所, 北京古琴研究会. 琴曲集成. 北京: 中华书局,2010.

[31] 李薇.《白头吟》著作权新考. 大众文艺,2010(7).

[32] 中国大辞典编纂处. 国语辞典(影印本). 北京: 商务印书馆国际有限公司,2011.

[33] 增一阿含经. 僧伽提婆, 译. 北京: 华文出版社,2013.

[34] 戴赋. 中华成语典故. 沈阳: 万卷出版公司,2014.

[35] 王玲玲. 浅论司马相如和卓文君的爱情. 文学教育,2016(12).

[36] 贾俊侠. 西安历史名人. 西安: 西安出版社,2016.

[37] 韦知秀.《史记》司马相如与卓文君爱情故事对唐传奇才子佳人小说的影

响.渭南师范学院学报,2017(9).

[38] 余绮.《史记·司马相如列传》载文探究.湖北社会科学,2018(10).

[39] 王力.中国古代文化常识.北京:团结出版社.2018.

[40] 张国军,王红岩.国学经典·诗词卷.北京:北京理工大学出版社,2018.

[41] 马艺璇.古诗词作品《凤求凰》的艺术风格与演唱分析.新玉文艺,2019(13).

[42] 刘歆,葛洪.西京杂记.北京:中国书店,2019.

〔明〕唐寅
班姬团扇图
（临摹）

上弦法

　　上弦之法，各有不同，唯赵午桥先生授余以"抱月上"不竭力而最得法。其法坐于低杌，将琴横于膝上，焦尾向左，岳山向右，琴面朝身。初上五弦，将弦从龙龈由托尾靠琴底拽至内雁足一演，将弦缠于手巾上，亦缠至近雁足为度，然后右手将弦用力下坠，左手从十二徽间将弦助送过焦尾，右臂撑子与胁顺手将琴夹住，不使向右走去，扯紧之后缠于雁足，弦头穿过拴牢，不可打结；次上六弦，右手将弦在雁足一缠不可放松，大食二指捏牢手巾，中名指禁三指与掌托琴内翅，将琴偏放在膝，左名指按五弦十二徽，再大指先爪散六，次爪五弦，以应，如应在十二徽下是六弦慢，要另上，如应在十二徽上是六弦紧，右手略略放些再和，和准缠紧，拴好；三上七弦，名指按五弦十徽，大指先爪散七，次爪五弦以应，此三根弦俱拴在内雁足；四上一弦，可以不用臂胁夹住一盖，一、二、三、四弦宽，不必用力扯，故琴亦不走，右手顺捏外翅，琴面朝身离衣，左名指按一弦八徽，大指先爪散五，次爪一弦以应；五上二弦，名指按九徽应散五；六上三弦，名指按九徽应散六；七上四弦，名指按九徽应散七，此四根弦俱拴在外雁足。龙龈上，弦路要排得均匀；岳山上，蝇头要排得齐；上弦缠的紧便弗甚走，则和弦只消略略，收放蝇头便弗参差矣。凡上新弦，大都要紧些，若过一夜，其弦自慢而和平矣。若初上不紧，次早定然皮慢不响。上时假如该九徽取应，反上八徽按之，余弦类推，俱上一徽，上完和弦刚刚正好，大抵新弦要上一二次方定。

　　凡上旧弦不宜太紧，恐断，凡上合乐琴弦必以笙笛定之。唐宋以来多定中吕均以工字定五弦，余弦依五弦而上，若弦弦是以管定是笨伯矣。盖合乐与众

〔清〕王素
秋思图
（临摹）

乐齐作，金石与竹匏土革木之音，皆有一定，唯丝音紧慢无定，故必以匏竹之音定之。传曰琴瑟之专一谁能听之谓合乐也。凡上独弹琴弦不必泥以管定，上弦必须人吹管，亦不便大都不离乎中吕均，盖此调在十二律高下之次，位居第六，最为得中，又与黄钟均相通。伯牙鼓琴，钟子期听之，即独弹也。然八音不独琴瑟，有独鼓，余乐皆有单作，如鼓钟于宫，金音也；子击磬于卫，石音也；长笛一声，人倚楼，竹音也；王子晋好吹笙，匏音也；蔺相如请秦王击缶，土音也；祢衡试鼓为渔阳掺挝，革音也；鼓枻而歌，木音也。

——〔清〕唐彝铭纂《天闻阁琴谱》

古琴与诗词

诗经·关雎

〔先秦〕佚名

关关 [1] 雎鸠 [2]，在河之洲 [3]。

窈窕淑女 [4]，君子好逑 [5]。

参差 [6] 荇菜 [7]，左右流之 [8]。

窈窕淑女，寤寐 [9] 求之。

求之不得，寤寐思服 [10]。

悠哉悠哉 [11]，辗转反侧 [12]。

参差荇菜，左右采之。

窈窕淑女，琴瑟友之 [13]。

[1] 关关：象声词，雌雄二鸟相互应和的叫声。

[2] 雎鸠：一种水鸟名，即王鴡，也叫鱼鹰。

[3] 洲：水中的陆地。

[4] 窈窕淑女：贤良美好的女子。窈窕，身材体态美好的样子。窈，深邃，喻女子心灵美；窕，幽美，喻女子仪表美。淑，好，善良。

[5] 好逑（hǎo qiú）：好的配偶。逑，"仇"的假借字，匹配。

[6] 参差：长短不齐的样子。

[7] 荇（xìng）菜：水草类植物。圆叶细茎，根生水底，叶浮在水面，可供食用。

[8] 左右流之：时而向左、时而向右地择取荇菜。这里是以勉力求取荇菜隐喻"君子努力追求淑女"。流，义同"求"，这里指摘取。之：指荇菜。

[9] 寤寐：醒和睡。指日夜。寤，醒觉。寐，入睡。又马瑞辰《毛诗传笺注通释》说："寤寐，犹梦寐。"

[10] 思服：思念。服，想。《毛传》："服，思之也。"

[11] 悠哉悠哉：意为"悠悠"，就是绵长的意思。这句是说思念绵绵不断。

[12] 辗转反侧：翻覆不能入眠。辗，古字作展。展转，即反侧。反侧，犹翻覆。

[13] 琴瑟友之：弹琴鼓瑟来亲近她。琴、瑟皆弦乐器，琴五或七弦，瑟二十五或五十弦。友，用作动词，此处有亲近之意。

参差荇菜，左右芼之[14]。

窈窕淑女，钟鼓乐之[15]。

无题·昨夜星辰昨夜风

〔唐〕李商隐

昨夜星辰昨夜风，画楼[16]西畔桂堂[17]东。

身无彩凤双飞翼，心有灵犀[18]一点通。

隔座送钩[19]春酒暖，分曹[20]射覆[21]蜡灯红。

嗟余听鼓应官去，走马兰台[22]类转蓬。

离思五首·其四

〔唐〕元稹

曾经[23]沧海难为[24]水，除却[25]巫山不是云。

取次[26]花丛[27]懒回顾，半缘[28]修道[29]半缘君[30]。

[14] 芼（mào）：择取，挑选。

[15] 钟鼓乐之：用钟奏乐来使她快乐。乐，使动用法，使……快乐。

[16] 画楼：美丽的楼阁。

[17] 桂堂：华美的厅堂。

[18] 灵犀：指犀牛角，其中心的髓质如线，贯通根末，古代视其为灵异之物。此处喻两心相通。

[19] 送钩：古代游戏，又称藏钩。参加者分为两方，一方藏钩，一方猜钩在谁手中。

[20] 分曹：分组。

[21] 射覆：猜谜游戏。将物覆盖，让人猜度。

[22] 兰台：本为汉代宫廷藏书阁，唐高宗时改秘书省为兰台。其时作者任秘书省正字。

[23] 曾经：曾经经过。

[24] 难为：这里指"不足为顾""不值得一观"的意思。

[25] 除却：除了，离开。

[26] 取次：随便，草率地。

[27] 花丛：这里并非指自然界的花丛，乃借喻美貌女子众多的地方。

[28] 缘：因为，为了。

[29] 修道：指修炼道家之术，追求清心寡欲。

[30] 君：此指曾经心仪的恋人。

〔清〕王素
读书图
（临摹）

鹊桥仙·纤云弄巧

〔宋〕秦观

纤云[31]弄巧[32]，飞星[33]传恨，银汉[34]迢迢[35]暗度[36]。金风玉露[37]一相逢，便胜却人间无数。

柔情似水，佳期如梦，忍顾[38]鹊桥归路！两情若是久长时，又岂在朝朝暮暮[39]。

[31] 纤云：轻盈的云彩。

[32] 弄巧：指云彩在空中幻化成各种巧妙的花样。

[33] 飞星：流星。一说指牵牛、织女二星。

[34] 银汉：银河。

[35] 迢迢：遥远的样子。

[36] 暗度：不知不觉地过去。

[37] 金风玉露：指秋风白露。

[38] 忍顾：怎忍回视。

[39] 朝朝暮暮：指朝夕相聚。语出宋玉《高唐赋》。

历代名琴备考

斫琴技艺在古琴历史发展长河中起着至关重要的作用，在历代古琴文献的记载中占有较大篇幅。历代各种精美琴式图样的资料，更是为当代的斫琴研究提供了很好的依据和参考。在这些历代琴式图样中，自然不乏名琴，"号钟""绕梁""绿绮""焦尾"即是典型代表，这四琴通常被誉为"中国古代四大名琴"。

一、号钟

"号钟"相传是周代的名琴。《淮南子·修务训》中高诱注："号钟，高声，非耳所及也。"可见此琴声音之洪亮，犹如钟声激荡、号角长鸣，震耳欲聋。传说古代杰出的琴家伯牙就曾弹奏过"号钟"琴，见西汉刘向《楚辞·九叹》第七首《愍命》："破伯牙之号钟兮，挟人筝而弹纬。"后来"号钟"传到齐桓公的手中。齐桓公是齐国贤明的君主，不仅成就了霸业，还是一个通晓音律的音乐家。当时他已收藏了"鸣廉""修况""蓝胁"等名琴，却特别珍爱"号钟"琴。他曾令部下宁戚敲起牛角，唱歌助乐，自己则奏"号钟"为他伴和。牛角声声，歌声凄切，"号钟"奏出悲壮的旋律，使两旁侍者个个感动得泪流满面。南朝梁元帝《纂要》曰："鸣廉、修况、蓝胁、号钟自鸣空中，皆齐威公琴也。"

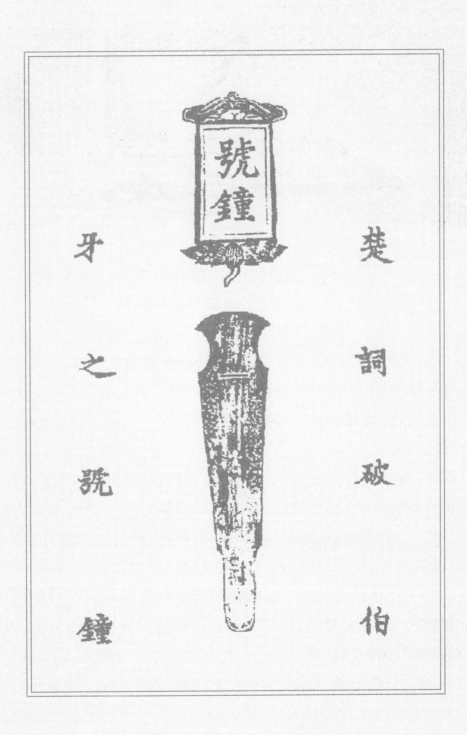

楚詞破伯牙之號鐘

號鐘

〔清〕孙温
红楼梦·感秋深抚琴悲往事（局部）

二、绕梁

　　"余音绕梁，三日不绝"之语，源于《列子·汤问》中的一个故事——战国时，韩国歌姬韩娥去齐国，路过雍门时断了钱粮，无奈只得卖唱求食。她那凄婉的歌声在空中回旋，如孤雁长鸣。韩娥离去三天后，其歌声仍缠绕回荡在屋梁之间，令人难以忘怀。

　　琴以"绕梁"命名，足见此琴音色之特点，必然是余音不断。宋代虞汝明《古琴疏》："宋华元献楚王以绕梁之琴，鼓之，其声袅袅，绕于梁间，循环不已。楚王乐之，七日不听朝。"据说"绕梁"是一位叫华元的人献给楚庄王的礼物，其制作年代不详。楚庄王自从得到"绕梁"以后，整天弹琴作乐，沉醉在琴乐之中。有一次，他竟然连续七天不上朝，把国家大事都抛在脑后。后在王妃樊姬的规劝下，只得忍痛割爱。但他又舍不得让此琴落到他人之手，于是命人用铁如意将这把琴击碎为数段。从此，名琴"绕梁"就从人世间消失了。遍考历代古琴文献中，都未见到"绕梁"名琴的图样资料。仅在袁均哲《太音大全集》中有关于此琴的文字记载，其云："楚庄王琴名绕梁。音释：绕梁谓琴声清亮，弹之则其声绕梁也。"

有說無樣琴

鳴廉　脩況　藍脅　號鐘

梁元帝纂要曰鳴廉脩況藍脅號鐘　脩況藍脅號鐘　自鳴空中皆齊威公琴也

繞梁

楚莊王琴名繞梁○□□之　繞梁謂琴聲清亮遠　則其壽□梁也

璠璵之樂

咸陽宮有琴長六尺十三絃二十六徽皆七寶飾銘曰璠璵之樂

清英　正合　怡神

楊雄之琴名清英　庾信之琴亦名清英

正合　正合者與天地正方之無相合

則旺之琴名怡神其人七處能文章嘗時匯絢江南獨步

玉林洞□之琴名

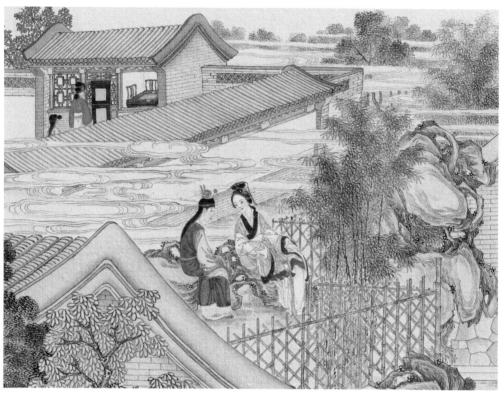

〔清〕孙温
红楼梦·感秋深抚琴悲往事（局部）

三、绿绮

　　"绿绮"是汉代著名文人司马相如弹奏的一张琴。"绿绮"琴原本不属于司马相如。众所周知，司马相如擅诗赋，代表作品有《子虚赋》等名篇，词藻富丽，结构宏大。他是汉赋的代表作家，被后人称为"赋圣""辞宗"。因其诗赋极有名气，在梁国时，梁王慕相如名，请他作赋，他就写了一篇《如玉赋》相赠。此赋内容未见记载，但相传它不仅词藻瑰丽，而且气韵非凡。梁王极为高兴，作为感谢，就将自己收藏的"绿绮"琴回赠。"绿绮"是一张传世名琴，琴内有铭文曰"桐梓合精"，即桐木、梓木结合的精华。相如得"绿绮"，如获珍宝。他精湛的琴艺配上"绿绮"绝妙的音色，使"绿绮"琴名噪一时。

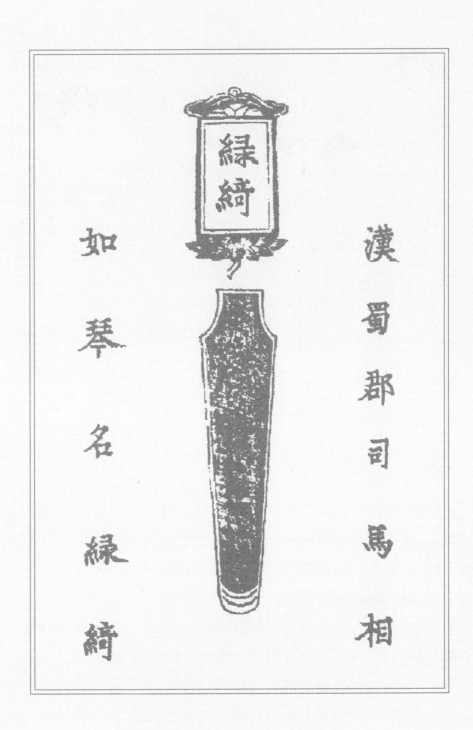

漢蜀郡司馬相

如琴名綠綺

〔南唐〕周文矩
合乐仕女图（局部）

四、焦尾

　　"焦尾"是东汉著名文学家、音乐家蔡邕亲手制作的一张琴。蔡邕因上书议政阙失，遭到诬陷，流放朔方，在"亡命江海、远迹吴会"时，曾于烈火中抢救出一段尚未烧完、声音异常的木头。他依据木头的长短、形状，制成一张琴，琴声不凡、别出神韵。因琴尾尚留有烧焦的痕迹，故名"焦尾"。

　　汉末，蔡邕死后，"焦尾"琴仍完好地保存在皇家内库中。三百多年后，齐明帝在位时，为了欣赏古琴演奏家王仲雄的高超琴艺，特命人取出存放多年的"焦尾"，让他演奏。到了明朝，昆山人王逢年收藏了这张古琴。明人袁均哲《太音大全集》中就有关于焦尾琴图样及来由的记载："吴人有爨（cuàn）桐者，蔡邕闻其火烈声，知其良材，因请裁为琴，名曰焦尾。"

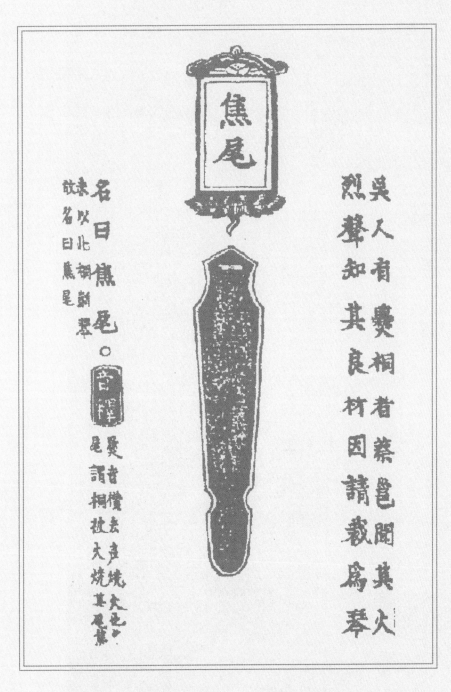

吴人有爨桐者蔡邕闻其火烈声知其良材因请裁为琴

名曰焦尾。

来以此桐制琴故名曰焦尾

爨者懷去声烧火尾也。尾謂桐被烧火烧其尾焦

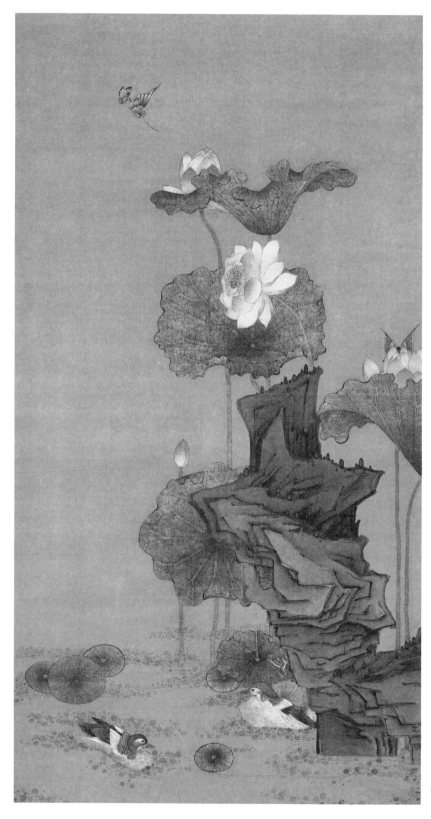

〔明〕陈洪绶
荷花鸳鸯图
（临摹）

凤求凰

1＝C

借正调弦：1 2 4 5 6 1 2

梅庵琴谱

李祥霆订指法

微信扫码听曲

5　3 5 3 2 2 -｜5̇ 6̇ 2̇ 2̇ 2̇ -｜

1̇ 2̇ 3̇ 2̇ 1̇ 6 5 5 -｜5̇ 3̇ 2̇ 3̇ 2̇ 1̇ 6 1̇ 2̇ -｜

6 5 5 5 -｜2̇ 3 5 6 1̇ 6 5 5 - 5 -‖

主编简介

刘晓睿

中国传统文化促进会古琴文化艺术委员会副主任，古琴文献研究学者，古琴文献研究室创办人，《琴者》古琴季刊杂志创办人，主持整理出版数本重要古琴工具图书。

2012年春开始学习古琴，2018年受教于唐健垣博士、李祥霆教授。2013年春着手整理古琴文献工作，至今已数年。在此期间，累计整理历代古琴谱书近220部、琴曲4300余首、指法释义20000余条等。

2018年初开始策划并主持编纂古琴文献系列图书，包括《中国古琴谱集》《明精钞彩绘本·太古遗音》《历代古琴文献汇编·琴曲释义卷》《历代古琴文献汇编·斫琴制度卷》《历代古琴文献汇编·抚琴要则卷》《历代古琴文献汇编·琴人琴事卷》《历代古琴曲谱汇考·流水》《历代古琴曲谱汇考·梅花三弄》《历代古琴曲谱汇考·潇湘水云》《历代古琴曲谱汇考·广陵散》《历代古琴曲谱汇考·阳关三叠》《历代古琴曲谱汇考·渔樵问答》《历代古琴曲谱汇考·平沙落雁》等。

图书在版编目（CIP）数据

司马相如与凤求凰／刘晓睿主编 . —南宁：广西美术出版社，
2021.5

（图说中国古琴丛书）

ISBN 978-7-5494-2381-1

Ⅰ．①司… Ⅱ．①刘… Ⅲ．①古琴－研究－中国
Ⅳ．① J632.31

中国版本图书馆 CIP 数据核字（2021）第 088143 号

图说中国古琴丛书

丛书主编 / 刘晓睿
丛书策划 / 梁秋芬　钟志宏
　　　　　　黄　喆　白　桦

司马相如与 凤求凰
SIMA XIANGRU YU FENG QIU HUANG

主　　编 / 刘晓睿
图书策划 / 梁秋芬
责任编辑 / 白　桦　钟志宏
助理编辑 / 覃　祎
丛书设计 / 石绍康
装帧设计 / 海　靖
责任校对 / 肖丽新
责任监制 / 韦　芳
出版发行 / 广西美术出版社
【南宁市青秀区望园路 9 号】
邮　　编 / 530023
网　　址 / www.gxfinearts.com
印　　刷 / 广西壮族自治区地质印刷厂
开　　本 / 787 mm×1092 mm　1/16
印　　张 / 7.75
字　　数 / 155 千
印　　数 / 5000 册
版次印次 / 2021 年 5 月第 1 版第 1 次印刷
书　　号 / ISBN 978-7-5494-2381-1
定　　价 / 68.00 元

《图说中国古琴丛书》